名家大手筆

經典新閱讀

歸去來兮辭 絕交書

陶淵明 嵇康 文

文徵明 趙孟頫 書

商務印書館

歸去來兮辭‧絕交書

編　　者　商務印書館編輯出版部

責任編輯　徐昕宇

書籍設計　涂慧

排　　版　周榮

校　　對　甘麗華

出　　版　商務印書館 (香港) 有限公司
　　　　　香港筲箕灣耀興道三號東滙廣場八樓
　　　　　http://www.commercialpress.com.hk

發　　行　香港聯合書刊物流有限公司
　　　　　香港新界大埔汀麗路三十六號中華商務印刷大廈三字樓

印　　刷　中華商務彩色印刷有限公司
　　　　　香港新界大埔汀麗路三十六號中華商務印刷大廈

版　　次　二〇一九年七月第一版第一次印刷
　　　　　© 2019 商務印書館 (香港) 有限公司
　　　　　ISBN 978 962 07 4593 5
　　　　　Printed in Hong Kong

目錄

一 亂世名士——陶淵明與嵇康

東漢末年，天下大亂，直到魏晉時代，禍亂相尋的局面延續百多年。有識之士為了保存性命，逃避災禍，紛紛自覺遠離政治，加上儒學衰落，掙脫了思想上的枷鎖，強調逍遙避世的道家哲學乘時興起，形成清談玄學的風氣，名士藉此逃避政治迫害，暫忘現世苦難。

陶淵明和嵇康都是動盪時代的傑出人物。他們性格各異，思想觀點也有別，但都不願涉足政壇，不願與黑暗同流合污，在需要作出人生選擇時，他們以各自的方式毅然發出自己的聲音。

不為五斗米折腰的小官

陶淵明出生於東晉時期，約三七二年，與他同時代的有書法家王羲之、畫家顧愷之及詩人謝靈運等。東晉偏安以後，政局仍不穩定。陶淵明的家族世代篤信道教，崇尚自然和諧的田園生活。而他早年曾經讀過儒家六經，故在以老莊為宗的思想裏，吸收了儒家的堅毅。

張風《淵明嗅菊圖軸》
陶淵明的詩文常提及菊花，故後世的人喜歡將陶淵明與菊相提並論。

二十九歲那年，陶淵明為了解決生計，以及實踐建功立業的抱負，開始從政做官。官場生涯斷斷續續維持了十二年，做的多是一些地方小官。可是，這種生活方式並不適合他，何況他從來就看不慣官場的腐敗，終於在四十一歲時決定辭官還鄉，重過恬靜的田園生活。他寫下《歸去來兮辭》，記述人生的這一重要轉折，表達回鄉的快樂心情。從那一年開始，他一直隱居田園，再沒有涉足官場。

以酒會友

陶淵明喜歡飲酒，酒對於他來說，可稱得上是生活的一部分。有時候他做主人宴客，在席上喝得醉醺醺，便說自己要睡覺，請客人離開，性格直率，心無塊壘，不拘於世俗禮節。若想要與陶淵明交往，酒亦是一個不可或缺的要素。當時有一位叫王弘的人很敬仰他，希望與他交朋友，可是苦無機會，後來便與一位朋友合謀，在陶淵明經過的林澤設酒款待，陶淵明果然欣然接受，彼此更歡宴終日。

陶淵明為甚麼辭官？

對於陶淵明辭去彭澤縣令的真正原因，後世眾說紛紜。他自己曾在《歸去來兮辭》篇首的序文中自白，說本性愛好自然，再加上趕着奔妹妹的喪禮，所以才辭官不做。但相傳陶淵明當彭澤縣令時，有一日適逢郡督郵來縣巡視，下屬告訴他應該束帶迎接，他歎息道：「我不能為五斗米向鄉里小兒折腰。」即日便辭官歸隱。

開創田園詩

陶淵明的文學作品不只在東晉時代享負盛名，即便從中國幾千年文學史整體考慮，他的詩歌和散文辭賦均舉足輕重，影響深遠。他的詩歌多敍述描寫田園之趣，風格平淡自然，沒有魏晉以來的駢詞儷句及談玄說理，開拓田園詩一路。

《歸園田居》及《飲酒》詩尤其著名：

「少無適俗韻，性本愛丘山。誤落塵網中，一去三十年。羈鳥戀舊林，池魚思故淵。開荒南野際，守拙歸田園。方宅十餘畝，草屋八九間。榆柳蔭後簷，桃李羅堂前。曖曖遠人村，依依墟里煙。狗吠深巷中，雞鳴桑樹顛。戶庭無雜塵，虛室有餘閒。久在樊籠裏，復得返自然。」（《歸園田居》）

全首詩寫自己離開官場、回歸田園的愉快心情。用字簡單，一看便明，而所描寫的景色並沒有因文字淺白而遜色，反而細膩優雅，呈現出一幅田園的美麗圖像，其中更有聲音襯托，「狗吠」、「雞鳴」，如親歷其景。

「結廬在人境，而無車馬喧。問君何能爾？心遠地自偏。採菊東籬下，悠然見南山。山氣日夕佳，飛鳥相與還。此中有真意，欲辨已忘言。」（《飲酒》）

陶淵明寫的詩貴在意境高超，就如「採菊東籬下，悠然見南山」，將筆者自身的閒適、悠然自得的神態從文字裏滲透出來，做到意在言外的境界，令讀者有無窮的思想空間。王國維稱之為無我之境，以物觀物，是詩裏最高的境界。

文章不群　詞采精拔

除了詩歌創作外，他還寫了一些辭賦以及記、傳、疏書、祭文之類的散文，包括《五柳先生傳》、《自祭文》和《桃花源記》等。如《桃花源記》，以一個似實還虛的桃花源來道出自己追求的人生理想境界：

「土地平曠，屋舍儼然，有良田美池桑竹之屬，阡陌交通，雞犬相聞，其中往來種作，男女衣着，悉如外人，黃髮垂髫，並怡然自樂。」

梁朝昭明太子蕭統評論陶淵明詩文的藝術成就時說：「文章不群，詞采精拔。」陶淵明以樸素語言寫景抒情，有別於當時一般作家雕琢文辭、綺艷的寫作風格。詩文在表現閒適豁達時，深蘊着熱情。

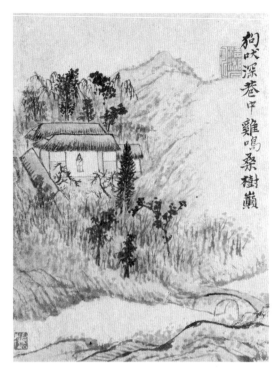

石濤《陶淵明詩意圖冊》之《歸園田居》

狗吠深巷中，雞鳴桑樹巔。

此冊是清代畫家石濤摘取陶淵明著名詩句之意而創作的。可以說是以畫配詩。

石濤《陶淵明詩意圖冊》之《歸園田居》

狗吠深巷中 雞鳴桑樹巔

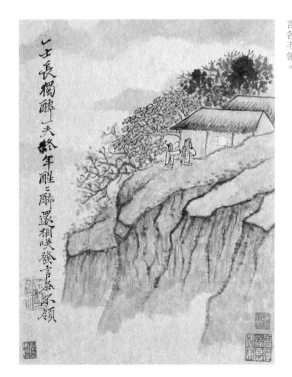

石濤《陶淵明詩意圖冊》之《飲酒》

一士長獨醉，一夫終年醒，醒醉還相笑，發言各不領。

一士長獨醉一夫終年醒醉還相笑發言各不領

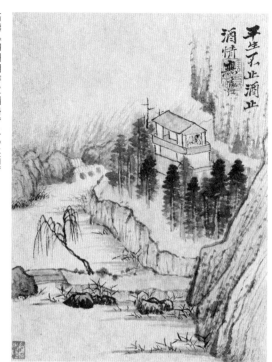

石濤《陶淵明詩意圖冊》之《止酒》

平生不止酒，止酒情無喜。

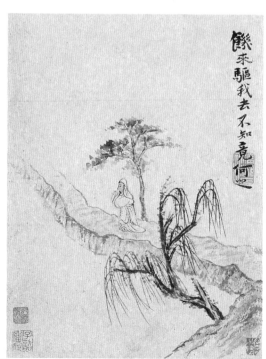

石濤《陶淵明詩意圖冊》之《乞食》

饑來驅我去，不知竟何之。

歷史典故：虎溪三笑

東晉時，有位高僧法號慧遠，交遊廣泛，與很多名士都有往還。相傳，他曾居住在廬山西北山麓的東林寺中，潛心研究佛法，為表示決心，就以寺前的虎溪為界，立一誓約：「影不出戶，跡不入俗，送客不過虎溪橋。」不過，有一次，詩人陶淵明和道士陸修靜過訪，三人談得極為投契，不覺天色已晚，二位起身告辭，慧遠將他們送出山門，怎奈談興正濃，依依不捨，於是邊走邊談，送出一程又一程，忽聽山崖密林中虎嘯風生，悚然間發現，早已越過虎溪界限了。三人相視大笑，執禮作別。據說，後人在他們分手處修建「三笑亭」，以示紀念。有多事者，還寫有一聯：橋跨虎溪，三教三源流，三人三笑語；蓮開僧舍，一花一世界，一葉一如來。

「虎溪三笑」的故事在唐代已經流傳開來，正如聯語中所揭示的，是當時思

10

想界佛、道、儒三教融和趨勢的一種反映。據考證，釋慧遠與陶淵明約略為同時人，交往或有可能，而陸修靜所處時代晚過百年，所以「三笑」之說純屬虛構。

但這個題材日益成為象徵三教合流的的美談而膾炙人口。

青花《虎溪相送圖》筆筒

此筆筒為清康熙年間的青花珍品，畫面表現的正是三位高士相視大笑，執禮作別的場景。

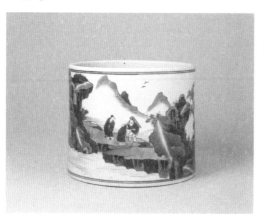

拒與世俗妥協的竹林老大

嵇康生於三國時代，比陶淵明出生早近百年。當時北方表面上是曹氏家族掌權，但政權其實已落入司馬家族手中，朝廷內部鬥爭激烈。嵇康生活在這個魏晉交替的動盪年代，不願與當權者合作，並對當權者崇尚的、賴以穩定人心的名教禮法加以抨擊。陳寅恪在《陶淵明之思想與清談之關係》一文中，提到嵇康與陶淵明之別在於嵇康「是自然而非名教者也」，而陶淵明則是「自然名教兩是之徒」，思想不同，致二人在性格、行為上亦有所分別，大抵嵇康憤懣、激進，陶淵明則內斂，溫順。

嵇康可稱得上是「竹林七賢」中的老大，《晉書》記載，他外形高大，儀容端莊，重養生，好服藥。他在《遊仙詩》中說：「採藥鍾山隅，服食改姿容。」道出服藥的一個原因是為了改善容貌。嵇康為人曠達，不拘禮法，尤其痛恨名教及那

嵇康

嵇康是魏晉時代的奇才，因不肯屈服於司馬氏的權勢，被誣陷致死。

些禮法之士，他認為人性屬於自然，而儒家六經和禮律只會抑制人的性情，應該保持人的自然之性，打破禮法名教的束縛，達至一種寧靜、安逸、淳樸、自足的精神境界。

何謂「竹林七賢」？

「竹林七賢」這一名稱首先出現在《晉書·嵇康傳》，指魏晉之交，七位清談的代表人物，他們分別是嵇康、阮籍、山濤、向秀、阮咸、王戎和劉伶。這個文人群體以老莊玄學思想為精神寄托，優遊於山林之間，以縱酒談玄、放任灑脫著稱。

反對當權者招來殺身之禍

嵇康這種反傳統的生活態度，在對人對事上皆有深刻反映。《與山巨源絕交書》就是他蔑視功名，不屑好友力勸做官，憤而寫下的絕交書，寫得情真語切，感動不少後人；而後來他更在許多文章中，對奪權的司馬氏加以諷刺和謾罵，結果招來司馬氏誣陷不孝，終難逃殺身之禍。

嵇康本人雖然否定了名教，但並沒有否定道德本身，他對司馬氏的不屑，對呂巽誣告弟弟呂安的憤慨，就正反映他仍然關心社會和人生，對仁勇正義仍有一定執着，如此種種，就是嵇康理解生命的價值所在，也是他理想中君子人格的內涵。

俯仰自由的文學追求

嵇康在文學方面的成就主要是四言詩和散文。嵇康的四言詩在前人藝術形

竹林七賢磚刻畫
圖中各人全是廣袖寬衣，袒胸赤足，坐在樹下或舉觴、或撫琴，七人各自成一單獨畫面，其中以樹木分隔，又能聯成一幅長卷。
（由左至右）阮咸　劉伶　向秀　嵇康　阮籍　山濤　王戎

14

式的基礎上另闢蹊徑，語言秀美，意境清新，這與詩歌題材多為托意老莊不無關係。如《贈秀才入軍》第十五首：

息徒蘭圃，秣馬華山，流磻平皋，垂綸長川。
目送歸鴻，手揮五弦，俯仰自由，游心太玄。
嘉彼釣叟，得魚忘筌，郢人逝矣，誰可盡言。

此外，他還寫了很多議論文，其中並不是只談玄理，更常常涉及世事，議論時政，如《太師箴》，表面為論「養生」，箴「太師」，其實是借題發揮，諷刺時政。

陶淵明和嵇康都是無法與現實妥協的人，只是面臨人生抉擇時，陶淵明選擇退隱，置身事外，而嵇康卻憤慨難平，口誅筆伐，最後招來殺身之禍。也許正因為他們不肯隨波逐流，才更看清世道，才能體會功名利祿以外，人之所以為人的真正價值。

歸去來兮辭

歸去來兮田園將蕪胡不歸既自以心為形役
奚惆悵而獨悲悟已往之不諫知來者之可追實
迷途其未遠覺今是而昨非舟搖搖以輕颺風飄飄
而吹衣問征夫以前路恨晨光之熹微乃瞻衡宇載
欣載奔僮僕歡迎稚子候門三逕就荒松菊猶存攜
幼入室有酒盈樽引壺觴以自酌眄庭柯以怡顏倚南
窗以寄傲審容膝之易安園日涉以成趣門雖設而常
關策扶老以流憩時矯首而遐觀雲無心以出岫鳥倦

文徵明《小楷書歸去來兮辭頁》

16

息交以絕遊世與我而相遺復駕言兮焉求悅親戚
之情話樂琴書以消憂農人告余以春及將有事於
西疇或命巾車或棹孤舟既窈窕以尋壑亦崎嶇而
經丘木欣欣以向榮泉涓涓而始流善萬物之得時
感吾生之行休已矣乎寓形宇內復幾時曷不委心任去
留胡為乎遑遑欲何之富貴非吾願帝鄉不可期懷
良辰以孤往或植杖而耘耔登東皋以舒嘯臨清流而
賦詩聊乘化以歸盡樂夫天命復奚疑
辛亥九月十一日橫塘舟中書　徵明　時年八十又三

17

晉代最出色的文章——《歸去來兮辭》

陶淵明在四十一歲時寫成《歸去來兮辭》，寫作年份為四〇五年。那一年，陶淵明在彭澤縣當了八十多天的縣令，送往迎來，深愧平生之志，後又遇上妹妹過世，要趕奔喪，便就此正式辭官歸隱田園，餘生不再出仕。歷代研讀陶淵明文章的人，對《歸去來兮辭》尤其重視，非但因為它具有相當高的文學價值，而且還在於它標誌着陶淵明人生的轉折。《歸去來兮辭》原以第一句「歸去來兮」為題，蕭統在編撰《文選》時刪掉「兮」字，而以「歸去來」為題。北宋歐陽修曾說：「晉無文章，唯陶淵明《歸去來辭》而已。」可見後世對此篇評價之高。

景、情、理融成一體

何義門：「前半是歸時事，後半是歸後情。知幾之哲，寄興之高，觀物之微，達生之妙，逐層寫出。」

錢鍾書：「陶文與古為新，逐步而展，循序而進，迤邐陸續，隨事即書，此過彼來，各自現前當景。」

文章起首先敘述「歸去來」的原因：「悟以往之不諫，知來者之可追。實迷途其未遠，覺今是而昨非。」「以往」比「來者」，「今是」比「昨非」，處處道出今昔之別，覺悟過去為官實有違本性，現終能重尋心之所向，其中「舟」之「輕揚」，「風」之「吹衣」，既是客觀敘述，又是主觀心情寄托，將回鄉那份愉快心情及回程路上明媚風光結合，讀來韻味無窮。

第二段，寫歸途、到家及與家人聚首的生活光景。「僮僕歡迎，稚子候門」以下八句，由門到徑，再由徑入室，層層遞進地寫出了到家後的溫暖歡悅。此部分

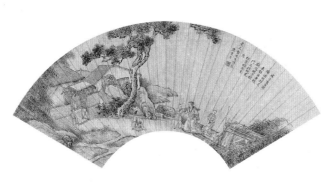

焦秉貞《歸去來兮辭圖扇頁》

此扇頁根據陶淵明《歸去來兮辭》繪成。畫中見陶淵明下船，兒子與僕人在門外等候。

19

以敍述描寫為主，景中見情，情景交融。「雲無心以出岫，鳥倦飛而知還」尤其精妙，王國維曾稱讚此兩句為「無我之境」。作者與大自然融為一體，文句寫景物之妙，以自然的變化將歸隱之情象化，讀來文中有畫，畫中有情。

首兩段講還鄉時的景況與心情，第三段則開始記述隱逸生活，回應「歸去來兮」的中心精神。陶淵明道出了歸隱後的生活態度，是「息交絕遊」，不再與達官貴人來往，閒來讀書彈琴，耕作自足，至段末道出一句「羨萬物之得時，感吾生之行休」，滲出點點哀愁，為末段抒情埋下了伏線。

至此，陶淵明並未轉入憤世嫉俗，反領悟出生命之妙，就是保持樂天知命、達觀放曠的態度，享受當前的悠然生活，不再營營役役。「懷良辰以孤往，或植杖以耘耔。登東皋以舒嘯，臨清流而賦詩。」如此，無論生命的路怎樣，都可以無牽無掛。

文句琅琅上口

清代林雲銘：「此篇自首至尾。凡五易韻。為騷之變體。細味其中音節。騷哀而曲。此和而直。」

《歸去來兮辭》屬於辭賦體裁，大部分由四字和六字的對偶句組成，整篇押了五個韻，讀起來音韻和諧，予人舒暢開朗的感覺。

追求生之和諧

清代高步瀛：「此文寓感憤於沖淡，化瑰麗為平夷，須從其胸襟與象間理會，不當僅於字句間求之。」

林語堂：「有人也許會把陶淵明看做『逃避主義者』，然而事實上他並不是。他想要逃避的是政治，而不是生活本身。如果他是邏輯家的話，他也許會決定出家去做和尚，徹底逃避人生。可是陶淵明是酷愛人生的，他不願完全逃避人生。

在他看來，他的妻兒是太真實了，他的花園，伸過他的庭院的樹枝，和他所撫愛的孤松是太可愛了；他因為是一個近情的人，而不是邏輯家，所以他要跟周遭的人物在一起。他就是這樣酷愛人生的，他由這種積極的、合理的人生態度而獲得他所特有的與生和諧的感覺。這種生之和諧產生了中國最偉大的詩歌。他是塵世所生的，是屬於塵世的，所以他的結論不是要逃避人生，而是要『懷良辰以孤往，或植杖而耘耔』。陶淵明僅是回到他的田園和他的家庭的懷抱裏去，結果是和諧而不是叛逆。」

陶淵明在文章裏隱含了他對人生的選擇。離開營營役役的官場，在安靜、質樸的田園生活中安頓生命，儘管畢生沒有甚麼勳績偉業，儘管晚年掛念兒子們的飢寒，但他從來無悔於退隱，無悔於歸去，《歸去來兮辭》已與他結合成一個不可分開的整體。

晚年佳作 無一懈筆

——文徵明《小楷書歸去來兮辭頁》

張 彬

文徵明（一四七○—一五五九）是明代最傑出的書法家。初名壁，字徵明，後來以徵明為名，改字為徵仲，祖籍湖南衡山，故自號衡山居士，長洲（位於今江蘇）人。明世宗時期，得巡撫李充嗣推薦，以地方歲貢生身份到京師參加吏部試，後奏授翰林待詔。他工詩文，善書畫。書兼篆、隸、楷、行、草書各體，畫山水得趙孟頫、王蒙、吳鎮遺意，亦善蘭竹。詩文師吳寬，書法師李應楨，畫師沈周。與吳中名士祝允明、唐寅、徐禎卿交遊，稱為「吳中四才子」；與其師沈周在藝術上比肩，並稱為「吳門派」領袖；畫史上稱其與沈周、唐寅、仇英為「吳門四家」。

文徵明的書法造詣深厚，小楷尤其精整。師法晉唐各家，體兼鍾繇、二王（王羲之、王獻之）、虞世南、褚遂良、歐陽詢眾家之美。其小楷雖學習《黃庭

23

經》、《樂毅論》的筆法，在方整清健外，更溫純精絕。行草得智永筆法，大字仿黃庭堅者尤佳，隸書法鍾繇獨步一世。

文徵明的作品儘管前後變化不太明顯，但其一生勤奮，落筆認真，字體工整，無一懈筆，直至九十歲尤能為之，這在中國古代書家中實屬鮮見，他的書法對明代後期書壇有較大影響。

《小楷書歸去來兮辭頁》，為故宮博物院藏《元明人書冊》之一，紙本，小楷書，縱十三點七厘米，橫十六點七厘米。款屬「辛亥九月十一日，橫塘丹中書。徵明。時年八十又二」。鈐「徵」、「明」朱文印。「辛亥」為明嘉靖三十年（一五五一），文徵明當時八十二歲。

《歸去來兮辭》是東晉時期大詩人陶淵明的著名篇章，反映了他棄官歸隱田園後的心情和樂趣。文徵明在其晚年不只一次抄錄過此篇辭賦；天津藝術博物館所藏的另一件《行書歸去來兮辭卷》即是文氏在次年所書，同樣也是精謹峻

如何分辨文徵明書跡真偽本？

文氏書跡代筆很多，偽本甚眾。代筆者有其子文彭、文嘉和弟子周天球等人。作偽者以偽造其小楷書尤甚，但偽作者不了解其書體風格，致偽本筆弱，結體不穩；加之不知文徵明早晚年款題的變化（四十四歲以前寫作「文壁」，「壁」字從「土」不從「玉」。四十四歲以後改用「徵明」）而露出馬腳。真跡與贗品對比即可看出，真跡用筆清勁秀麗，平中有奇，非學習者所能及。

利、極見功力之作。這種反覆認真的書寫，不難看出作者晚年的一種閒適平淡、頤養天年、嚮往世外桃源生活的平和心態。

《小楷書歸去來兮辭頁》的特點主要有以下幾方面：

（一）**未有界格，清逸俊雅**。作者以小楷抄錄，但卻未有界格，筆法依然工整，極見功力，有別於另一幅作品《小楷書前後赤壁賦頁》般列有框格，所以，觀者看來，更易見其平易自然、清逸俊雅、空靈流動的特點。

（二）**字體方整，字勢修長**。其筆法雖出自《黃庭經》、《樂毅論》，顯得清雋儒雅；但又受歐書（歐陽詢）影響，字體方整緊勁，強調橫畫與直畫都保持在水平及垂直線上，同時字勢修長俊逸，不見瘦瘠，反添幾分秀麗。

（三）**精細嚴謹，無一懈筆**。通篇字體大小、間距、行氣無不貫通一致，且瀟灑自然、精細嚴謹、無一懈筆！**字的筆畫有多寡之別，卻都能保持各字的大小**差別不大，例如「未遠」中，「未」跟「遠」的字體大小相近，另「消」、「憂」亦然。

字體方整緊勁

字勢修長俊逸

「未遠」、「消憂」
筆畫雖有多寡，但仍能保持字體大小相似。

此外，字與字、行與行的間距保持一定節奏，不徐不疾，這對於一位八十二歲高齡的老人來說，尤為難得。

王世貞《弇州山人四部稿》記文氏早晚必書小楷一篇為日課，可見積學功深。此件作品與故宮博物院所藏的《小楷書前後赤壁賦頁》相比，雖因創作年代不同而各有筆法差異，但均是其小楷書傑作，反映了文徵明在不同時期的小楷書風貌，不論篇幅長短均是一絲不苟。《小楷書歸去來兮辭頁》更有自然流暢、遒媚飄逸的神采。

此件作品因在《元明人書冊》之中，過去未曾引人注目，今單獨看來，更覺得其是文徵明晚年難得的佳作。又經清代大收藏家安岐收藏，並將之收入《墨緣彙觀》法書卷下，更覺珍貴。

（本文作者為故宮博物院研究員，古書畫專家。）

歐陽詢是誰？

歐陽詢（約五五七 ── 六四一），字信本，潭州臨湘（今湖南長沙）人。唐代著名書法家，初學王羲之書，後亦受北齊書法家劉珉影響，書體較瘦但筆畫險勁，自成一格，人稱「歐體」。其中以小楷書稱最，被譽為唐人楷法第一。他的書法作品為歷代所推崇，與虞世南、褚遂良、薛稷並稱為「唐初四大書家」。

康白足下昔稱吾於頴川吾嘗
謂之知言然經怪此意尚未熟
悉於足下何從便得之也前年
從河東還顯宗阿都說足下議
以吾自代事雖不行知足下故不知之
足下傍通多可而少怪吾真性狹
中多所不堪偶與足下相知耳
間聞足下遷惕然不喜又恐足下
羞庖人之獨割引尸祝以自助手薦
鸞刀漫之膻腥犧具為足下陳
其可否吾昔讀書得並介之人
或謂無之今乃信其真有耳性
有所不堪真不可強今乃空語同知
有達人無所不堪外不殊俗而內

少加孤露母兄見驕不涉經學
性復疏嬾筋駑肉緩頭面常
一月十五日不洗不大悶癢不能
沐也每常小便而忍不起令胞中
略轉乃起又縱逸來久情
意傲散簡與禮相背懶與慢
相成而為儕輩所寬不攻其
過又讀莊老重增其放故使榮
進之心日頹任實之情轉篤此由
禽鹿少見馴育則服從教制長
而見羈則狂顧頓纓赴蹈湯火
雖飾以金鑣饗以嘉肴愈思
長林而志在豐草也阮嗣宗口不
論人過吾每師之而未能及至

趙孟頫《行草書絕交書卷》

君賤職椅不直東方朔達人也
每乎早位君宣敢短之哉又仲尼
薰愛不著氣鞭子文善非卿相而
三登令尹是乃孔子思濟物之意
也所謂達人能薰善而不渝宗
則自得而無悶以範之坡堯
舜之與世許由之巖栖子房之佐
漢接輿之行歌其樂一也仰瞻
數哭可謂性達其志者故君
子百行殊塗而同致循性而動
多附而安故君冀朝廷而不
出入山林而不反之論且延陵高
子臧之風長卿慕相如之節志
氣而託不可奪也每讀字子平
臺孝威傳慨然慕之拊其為人

譬革軿大將軍保持之
不如嗣宗之賢而慎動之闕
又不後人情暗於機宜無石
之慎而有好盡之累久與事接
疵釁日生雖欲無可
又人倫有禮朝廷有法自惟至
熟乃必不堪者七甚不可者二
臥喜晚起而當關呼之不置一
不堪也抱琴行吟弋釣草野而吏
卒守之不得妄動二不堪也危坐
一時痹不得搖性復多虱把搔無
已而當裹以章服揖拜上官三
不比此素不
可了

不相酬答則犯教傷義欲自勉強則不能久四不堪也不喜弔喪而人道以此為重已為未見恕者所怨至欲見中傷者雖瞿然自責然性不可化欲降心順俗則詭故不情亦終不能獲無咎無譽如此五不堪也不喜俗人而當與之共事或賓客盈坐鳴聲聒耳囂塵臭處千變百伎在人目前六不堪也心不耐煩而官事鞅掌機務纏其心世故煩其慮七不堪也又每非湯武而薄周孔在人間不止此事會顯世教所不容此甚不可一也剛腸疾惡輕肆直言

四民有業各以得志為樂唯達者為能通之此足下度內耳不可自見好章甫強越人以文冕也己嗜臭腐養鴛雛以死鼠也吾頃學養生之術方外榮華去滋味遊心於寂寞以無為為貴縱無九患尚不顧足下所好者又有心悶疾頃轉增篤私意自試不能堪其所不樂自卜已審若道盡塗殫則已耳足下無事冤之令轉於溝壑也吾新失母兄之歡意常淒切女年十三男年八歲未及成人況復多病顧此恨恨如何可

雖當垂…由病寧有久歿人
間邪又聞道士遺言煉術
黃精久久壽意甚信之
遊山澤觀魚鳥心甚樂之一
行作吏此事便懷我其捨罪
二樂而從其兩懼教夫人之相
知貴賤其天性曰而濟之勇
不傴伯成子高全其志也仲尼
不假蓋子夏護其短也心誉
乳明不傴元直以入蜀華子魚不
强等等以卿和此可謂珎相鄰
如共相忘也豈見直木必不可
以為輪曲者必不可以為橘蓋不
意以枉里直枉枉林今小里仁也救

滑而言了然長大廣度豈
而不優而能不易乃可貴乎
若吾多病困於無事自念以
後修余此志而已豈可見
黃門而梅貝求若趣邪生
起玉塗期於相敦叶為鄰益
一旦迫之必發其狂疾自非重
怨不肯於此如此人可使易
皆而羨芋子者非我之主尊
難簡遠之言六云不俟異物受
下勿似之其意如此既以解
慈六榮以為別德康白

延祐六年九月望日吳興趙孟頫書

中國文化史上最重要的一封絕交信

——《與山巨源絕交書》

嵇康雖然英年早逝，但無損他在中國文學史上的地位。文學方面最突出的成就是辭理俱全的論說文，不僅論辯精密，而且文辭壯麗，筆鋒銳利，《與山巨源絕交書》可稱得上是這類文體的代表作。當代著名散文家余秋雨曾讚譽此篇為「中國文化史上最重要的一封絕交信」，它不僅體現嵇康的人生態度，亦反映了魏晉之際，名士對社會、對政治的態度。

魏晉名士的宣言

《中國思想通史》：「這雖是一篇個人生活態度上與性格上的自覺的獨白，卻也是一篇代表了整個竹林七賢的生活態度與表示着一時風會所趨的意義重大

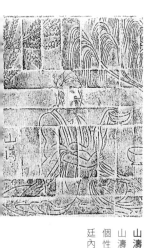

山濤

山濤是「竹林七賢」的成員，有名士觀念但個性較溫婉，後來更在司馬氏操大權的朝廷內做官。

的宣言。分析其內容，要點有八：一、性情疏懶；二、不能守禮法；三、討厭世俗的酬酢應對；四、討厭俗人；五、不會辦公事；六、非湯、武而薄周、孔，為顯世教所不容；七、喜歡罵人；八、願意放縱性情的自然，隱居養志。總而言之，他只是我行我素，不願與司馬氏以及司馬氏手下的一班人物來往。這正是竹林七賢在生活態度上，從而也是政治立場上的，最明確具體的表白。」

文中，嵇康處處以己之高潔、剛正，顯世俗的骯髒、為官的拘束。他從處世原則、交友之道等大處立言，引古喻今，從老子、莊子，談到柳下惠、東方朔、

33

孔子等，藉此說明自己與山濤格格不入。進而談到自己「必不堪有七，甚不可者二」時，一條條排比而出，對比鮮明，寫得淋漓盡致，毫無矯飾，渲染出兩種截然對立的生活環境與人生志趣。

在表現自己對世俗禮法的厭惡時，嵇康直言不諱，「非湯武而薄周孔」這一驚世之語，明確表示與名教禮法的對立與決絕。然而他又善用曲筆，行文用辭極盡冷嘲熱諷之能事。如使用「羞庖人之獨割」、「強越人以文冕」、「養鴛雛以死鼠」、「快炙背而美芹子」等典故，表面是對山濤的譏嘲，實則是對當時世俗禮法的絕妙諷刺。

對老友的坦誠傾訴

余秋雨：「這封信很快在朝野傳開，朝廷知道了嵇康的不合作態度，而山濤，滿腔好意卻換來一個斷然絕交，當然也不好受。但他知道，一般的絕交信用

34

不着寫那麼長，寫那麼長，是嵇康對自己的一場坦誠傾訴。如果友誼真正死亡了，完全可以冷冰冰地三言兩語，甚至不置一詞，了斷一切。總之，這兩位昔日好友，訣別得斷絲飄飄，不可名狀。」

最後更動之以情，敘述了自身苦況，母親兄長相繼辭世，兒子尚年幼，而自己又體弱多病，故只想平平安安地安享餘生，希望山濤明白，並以此信來斷絕與他交往，寫來似決絕，實因為山濤是多年知交，卻仍不了解他的心意，才以洋洋數千字來發洩心底的傷痛，這傷痛既為破裂的友情，也為不與世俗同流合污而發。

余秋雨：「他（司馬懿）比較在意的倒是嵇康寫給山濤的那封絕交書，把官場仕途說得如此厭人，總要給他一點顏色看看。」

這篇書信稱心而言，率性而發，既展現出嵇康「遇事便發」的傲氣，同時也表現出其筆鋒銳利、放肆無忌的文章風格。如此出色的文章，卻成了司馬氏加害嵇康的憑據，這位魏晉之交的名士，不肯與世俗妥協，在對抗禮法的吶喊聲中枉送了性命。

縱橫任意　放而不肆

——趙孟頫《行草書絕交書卷》

王連起

《行草書絕交書卷》書於元仁宗延祐六年（一三一九）九月十五，趙孟頫當時六十六歲。這是他傳世墨跡中的名篇，人們稱之為「綠絹本絕交書」，以區別於清內府所收的另外兩卷趙孟頫款的絕交書。

此書卷表現與趙書一貫之風有別，藝術特點分外鮮明：

（一）**一篇書法，多種書體**。此卷書法前半部基本上是楷書，筆法勁媚精到，體勢遒逸剛健，較之常見趙書的雍容華美，姿態安祥，已經顯出略有不同。十幾行之後，漸趨飛動，越寫越見發揚蹈厲，而且體勢筆法，也更加變幻錯綜，可謂真行草書俱見，今草、章草筆意間出，真書、行書所佔比例較多，草書多為穿插在真行兩體之間，但中段亦有連續幾句的草書，產生了跌宕起伏、激越奔放的藝術效果。

書寫用甚麼材料最好？

流傳至今的古代書卷主要分為「紙本」和「絹本」。各朝代均有不同品質的紙，而書法家自己亦有偏愛使用的紙張，但大多數會使用宣紙；至於絹則是平紋的生絲織物，較緞、錦薄而堅韌。在不同的紙絹上書寫，由於吸水性各有不同，會有不同的效果，書法家風格各異，用紙用絹各有取捨，沒有高低之分。

有達人無而不堪的不殊俗而兩

不失正與一世同其波流而悔咎

不生乎老子莊周玄之師也親

氣而託不可奪也每讀穿于平

壹孝威傳慨然慕之把其為人

少加孤露母兄見驕不涉經學

（二）放而不肆，縱而不狂。

趙孟頫晚年，人書俱老，其書縱橫任意，筆到法隨，可謂達於化境。這篇書法雖下筆如飛，但又能放而不肆，縱而不狂，字與字，行與行，筆法的使轉，章法的安排照應，仍然是點畫精美，引控自如，仍然是顧盼呼應，疾徐合度，韻律協調，仍然可見以姿韻稱勝的趙體書法的本來面貌，故有極高的書法藝術水平。

從書畫著錄可知，趙孟頫不止一次書寫這篇文章，他「被譽五朝，官登一品」，仕途得意，卻何以屢屢書寫這憤世疾俗的絕交書呢？這可從他所處的社會以及出身經歷給他造成的內心矛盾痛苦來分析，藉此更有助我們欣賞和理解這件作品的內涵和藝術特徵。

趙孟頫出身宋朝宗室，十四歲以父蔭被任命為真州司戶參軍，但他根本用不着上任，因為這種職銜同後世宗室子弟的「承恩」、「奉恩」將軍一樣，只是以蔭庇授職，領一份俸祿而已。

他是在三十三歲時，被元朝負責「搜訪遺逸」的程鉅夫「搜訪」到大都的。

他在《送高仁卿還湖州》詩中說：「捉來官府竟何補，還望故鄉心惘然。」可知「搜訪」是帶強迫性的，但趙氏的表現似乎是逆來順受，做了元朝的官。另一方面，正值壯年，很想做一番事業。這一方面，是他深受儒家兼濟思想影響，他亦痛恨南宋腐朽苟且的政權，其詩句可為明證：「南渡君臣輕社稷，中原父老望旌旗。」

從政之初，趙孟頫也確實顯示出他在政治經濟方面的才能和先見，因此得到元世祖的賞識，同時也招致蒙古權貴們的忌恨。後來，他想退隱還鄉，卻屢屢被朝廷召回。因為他是當時文藝界最有影響力的人物，特別是他的趙宋王孫身份，是元蒙統治者籠絡南方士人不可替代的角色。在他六十五歲時，官升到翰林學士承旨，榮祿大夫，為從一品，並推恩五代，可謂榮耀之至。但是就在這時，他作了一首《自警詩》：「齒豁頭童六十五，一生事事總堪慚。唯餘筆硯情猶在，留

與人間作笑談。」道出了內心的矛盾苦楚，說明只有藝術上的進取才是精神上的慰藉，又預感到身後之謗。這種思想，使他直接將嵇康絕交書中的話化為詩句：

「長林豐草我所愛，羈勒未脫無由緣。」

寫此書的那一年五月，趙孟頫謁告還鄉，五月十日其夫人病逝，其後趙孟頫要多次書寫絕交書了。趙孟頫的出身經歷和修養，造成了他溫文爾雅、隱忍、內向的性格，使得他向以王羲之雅正沖和的行草書風來抒發情感，惟此卷勁銳、身心交病。古人以書法反映心境，「書，心畫也」，由此，我們可以了解為甚麼趙跌宕、激越，於不經意中流露內心深處不言之痛。

（本文作者為故宮博物院研究員，古書畫專家。）

42

從嵇叔夜自書《絕交書》刻帖看晉代章草

高二適

嵇叔夜與山巨源《絕交書》，文載「本集」及《昭明文選》。其《絕交》一帖，筆勢法章草，亦雜出藁行之間。帖文與集文，帖則削去百五十字上下，用字又多有異。以文論，帖則顯勝。余家舊藏有此帖明人「油素覆本」，標為「唐冑曹參軍李懷琳」書。帖尾著「天監三年九月廿三日進入雲」一行字。雲作章草，餘字作隸楷。又後兩行為「湘東所進絕交草書晉右軍」計字十一，近似孫過庭真跡《書譜》上字，全帖審出唐人所勾摹無疑。

據考：帖初刻於宋「太清樓」，亦曰《淳熙續帖》，今未易得，繼之模勒者，有《汝帖》及文氏「停雲館」。《汝帖》細瘦，余曾在金陵經古社收得一本。至文氏一刻，則大失筆意，章草輪廓僅存，遜於「覆本」遠矣。憶昔讀山谷跋《續法帖》，稱「往在館中，時於閣下一觀李懷琳臨右軍絕交書，大有奇特處。今觀此

十未得其二三。以此言之，十卷中大率皆如此。」而《珊瑚網法書跋》載文壽承

以為「此帖至精無以加」；又謂「山谷老人言，十未得二三，尚足馳騁後世也。」

是晉帖之墨妙，一歸於唐人之摹寫。顛倒其說，理豈應得。

尋晉人草書，在唐韋續《墨藪》載張懷瓘《書論》：「草書，伯英第一；叔夜

第二……逸少第八」。為問叔夜草書「覆本」見存，何以此帖誤以為「右軍」。又

自明代藏家，如《嚴氏書紀》、如《王氏澹圃書品》等，又何故均誤為「李懷琳臨」

或「書」之事。愚意斯乃帖學之不張，以致謬種相承。斯則比於智永「十八行」

判作「右軍」，蕭子雲臨「索征西」便判作「靖」之書矣（此《淳熙法帖》之誤，頗

見譏於黃山谷）。

　　吾今於《絕交帖》，特臚舉事例一發覆之。蓋吾國人詩文著述，其鈔本每不

如碑石之真；而碑刻又往往不逮墨跡之可信，固矣。叔夜著文論六七萬言，今

存者僅百一，中間乃不知經過多少次之校改刊落，吾向讀「中散」此文，即有

最不愜意處。如文云：「頭面常一月十五日不洗，不大悶養，不能休也。每常小便，而忍不起，令胞中略轉乃起耳。」又云：「有心悶疾，頃轉增篤，私意自試，不能堪於所不樂。」此何等稚孺（短句，帖文削去及易字尤當，茲從略，不一舉也），而帖皆無之，吾輒引以為快事。昔《杜陵遣興》，每有「嵇康不得死」及「養生遭殺戮」句意。然「中散」臨刑東市，顧日影索琴彈《廣陵散》之日，其被枉亦何慾於世。吾竊疑鍾會譖康，有「言論放蕩，非毀典謨」者，意即此等文為禍耳。反之，史稱康「美詞氣，有風儀……人以為龍章鳳姿，天質自然。」吾嘗檢覈《中散集》，其詩文比類觸事，端有可法，吾意帖文絕可信，此僅從文章論斷之。

至於竇泉（音同暨）《述書賦》云：「爰有懷琳，厥跡疏壯，假他人之姓字，作自己之形狀，高風甚少，俗態尤多，吠聲之徒，或浸餘波。」，又泉兄蒙註此條云：「李懷琳，洛陽人，國初時好為偽跡，其大急就稱王書。七賢書，假為薛

道衡。……並衛夫人咄咄逼人（此衛夫人帖名），嵇康絕交書，並懷琳之偽跡也」云云。而今之帖書，字則駸駸入古，何嘗稍類於俗，斯與「寶賦」、「註」不相謀。帖固非懷琳所能作。

前述草書「叔夜第二」，逸少第八」，有人詢張懷瓘。其懷瓘答語，可為此帖尾稱「晉右軍」字作註腳，懷瓘曰：「今製品格，以代權衡。……冀合規於玄匠，殊不顧於聾俗。無眼有耳，但聞是逸少，必闇然懸伏，何必須見。見與不見一也。……」此節意，乃謂草書「嵇優於王」，而耳食者反奪「中散」之名。

人情眩於虛譽，豈非大抵爾爾。懷瓘繼之又云：「逸少草有女郎才，無丈夫氣，不足貴也（余按唐人此種評書語，不足怪，即孫過庭《書譜》，力讚右軍真行，亦未及其草書，當日右軍名，且為其子獻之所掩，至唐太宗作晉《書讚》，書論始稍變也。）……嵇叔夜身長七尺八寸，……龍章鳳姿，天質自然，吾嘗有其草寫「絕交書」一紙，非常寶惜，有人與吾王羲之書兩紙不易，近於李造處見全

46

書，了然知公平生志氣，若與面焉。」諷此數語，豈不足徵「中散」之有此書。

且帖文明着「康白」，又着「天監三年……進入雲」一行款識，「雲」字作章草，即摹蕭子雲書也，此更明示為梁內府物矣。所憾自唐宋以降，章草衰廢（黃長睿屢言，唐人更不作章草）。甚至此類古帖，乃無有辨識者。此如認係唐人書，無論必無「天監三年……雲」字，即帖後「湘東……晉右軍」等字，亦必為後人所妄加。蓋既已有人疑非懷琳所能作，則惟有歸之右軍矣，此正符於張懷瓘之諷詞。惟明人韓宗伯存良家藏叔夜此帖，有潔溪茅維序《南陽法書表》，所謂「真贋雜陳，玉石並列，求彼真鑒，如貞白（陶）、登善（褚）、元章（米）、元鎮（倪）之研窮顛末、洞見底裏者，則且代不數人，億不得一也，噫。」鑒辨賞真，信甚艱哉。乃華亭董者，本為韓存良之弟子，即嘗稱「武林楊侍御自安福傳來唐摹《絕交書》」，與《行穰帖》（右軍書。計十五字，刻清《三希堂法帖》，字與《絕交》實不類）同。中缺『鸞』字（《文選》嵇文有『手薦鸞刀』句，帖實

缺『鸎』字），乃悟為右軍書，蕭齊所摹，避蕭鸞諱（齊明帝名），而後人誤以為

李懷琳耳。」余惟華亭為一代書家，其摹刻「戲鴻堂」誤收偽書，嘗為胡震亨所

譏。此帖華亭既認非「李懷琳」；又誤以帖尾逕稱同於「右軍」他帖，是亦辨之

未審者。今余所確定處，正以右軍傳世諸帖，從無此之沓拖臥勢，頹然而自放。

斯吾與華亭，適成反比矣。

現尚有一最著之例證在。黃長睿《東觀餘論》〈記與劉無言論書〉，劉言：

「《續帖》中李懷琳所書『絕交書』，多有古字，若堯、台、奪、粗、酒、巖、幸、

甕、益等字，宜有所受，非懷琳自能作也。」長睿云：「張彥遠（此二字當作懷

瓘，黃誤）言昔嵇叔夜自書《絕交書》數紙，人以右軍數帖來易，惜不與之。則

叔夜書，唐世尚有之，疑懷琳嘗見之，故放焉（放同倣），決非自能作也。蓋懷

琳嘗偽作『衛夫人』及『七賢帖』，不逮此遠矣。故寶臮云：『乃有懷琳，厥蹟疎

壯，假他人之姓字，作自己之形狀』，則知《絕交書》誠有所放也，其卷尾云『右

軍書』（此書字余家藏本已缺，審帖應有書字也），蓋誤云。」（按上所引，與前文

略同，惟黃亦稍有誤，本文不多涉及。）

以上黃、劉對語穢帖事，詞意仍欠明爽；但可意會作懷琳模倣勾填解。蓋

唐人擅長雙勾嚮搨，晉人書藉以存者，實煩有徒，今如右軍《此事》帖及《裹鮓》

《思想》等帖，皆唐賢雙勾也。但不得稱之為唐某人書。孫退谷嘗言：「世無晉

跡，得唐人勾摹已足矣」，此才是鑒賞家之通論。

抑吾觀秘帖中古草法，尚不止如《東觀餘論》摹出之數。比如朔、嗣、慢、

塈、外、介諸草法，皆自隸生等，皆古法也。而諸家在所不論，非不論也，乃「急

就章」草生於隸之秘，久無傳耳。又《絕交帖》作臥勢，其沓拖精神，反於小王

為近。惟獻之草多破體，即所謂今草者。要亦不得疑為獻書也。近世「焦氏澹園」

亦以「文徵明以帖有右軍字，疑為逸少之非，並議文非知書者。」是故忘情筆墨，

一放（去聲）於風行雨散，渾然自在，庶幾龍章鳳姿，猶得其髣髴者，吾終篤信

世共鑒之。

此為中散之自書矣。余今既為此帖主人，為明帖之所從出，用作題記如右簡，俾

（本文原名《絕交帖題記》，原載於《藝林叢錄》第十編，

作者是當代著名學者、詩人、書法家。）

閱讀如飲食，有各式各樣：

一目十行，匆匆一瞥，是獲取信息的速讀，補充熱量的快餐，然不免狼吞虎嚥；

口誦手書，細嚼慢嚥，品嚐個中三昧，是精神不可或缺的滋養，原汁原味的享受。

以書法真跡解構文學經典，目光在名篇與名跡中穿行，

從容體會一字一句的精髓，充分汲取大師的妙才慧心，領略閱讀的真趣。

歸去來兮辭

陶淵明

歸去來兮田園將蕪胡不歸既自以心為形役
奚惆悵而獨悲悟已往之不諫知來者之可追實
迷途其未遠覺今是而昨非舟搖搖以輕颺風飄飄
而吹衣問征夫以前路恨晨光之熹微乃瞻衡宇載

原文

歸去來兮，田園將蕪胡①不歸？既自以心為形役②，奚惆悵而獨悲！悟已往之不諫③，知來者之可追。實迷途④其未遠，覺今是而昨非。

白話語譯

回去吧，田園快要荒蕪了，為甚麼還不回家呢！知道心靈受到身體勞役，何苦還失意傷感自尋苦悲？已經領悟過去事情不可挽救，知道未來還可以努力追回，實在迷失正途不算很遠，我已經醒悟認識過去出仕是錯的，今天回歸田園是正確選擇。

註釋

① 胡，為何。
② 心為形役，即以物役身之意。
③ 諫，挽救。
④ 迷途，指出仕做官一事。

遠途其未遠覺今是而昨非　舟搖以輕颭風飄

而吹衣問征夫以前路恨晨光之熹微乃瞻衡宇載

欣載奔僮僕歡迎稚子候門三逕就荒松菊猶存攜

幼入室有酒盈樽引壺觴以自酌眄庭柯以怡顏倚南

窗以寄傲審容膝之易安園日涉以成趣門雖設而長

54

原文

舟遙遙以輕颺⑤，風飄飄而吹衣。問征夫⑥以前路，恨晨光之熹微。乃瞻衡⑦宇，載⑧欣載奔。僮僕歡迎，稚子候門。三徑就荒，松菊猶存。攜幼入室，有酒盈樽。

白話語譯

回舟輕快地向前蕩漾，清風徐徐吹動我的衣襟。向行人探問前面的歸程，怨天亮得太遲只有晨曦微微。我終於看見了自家的以橫木為門的簡陋房舍，按捺不住歡欣向前飛奔。童僕高興地前來迎接，小兒子在大門外等候。庭院的小路快長滿了荒草，可幸青松和菊花依舊存在。領着幼兒走進房裏，有備好的酒為我洗塵。

註釋

⑤ 颺，即揚。

⑥ 行人。

⑦ 衡門，以橫木為門，是簡陋的意思。

⑧ 載是助詞，沒有特別意思。

載欣載奔僮僕歡迎稚子候門三逕就荒松菊猶存攜

幼入室有酒盈樽引壺觴以自酌眄庭柯以怡顏倚南

窗以寄傲審容膝之易安園日涉以成趣門雖設而長

關策扶老以流憩時矯首而遐觀雲無心而出岫鳥倦

飛而知還景翳翳以將入撫孤松而盤桓歸去來兮

原文

引壺觴以自酌，眄⑨庭柯以怡顏。倚南窗以寄傲，審容膝⑩之易安。園日涉以成趣，門雖設而常關。策扶老⑪以流憩，時矯首而遐觀。雲無心以出岫，鳥倦飛而知還⑫。景翳翳以將入，撫孤松而盤桓。

白話語譯

拿過酒壺酒杯自斟自飲，悠閒地看着庭院裏的樹，叫人醉心開顏。憑靠南窗吟詩抒懷寄托傲世之情，深知住室簡陋狹窄也能容身安適。每天到園中散步饒有趣味，常緊閉家門來擺脫世俗塵染。我拄着拐杖隨處觀賞歇息，有時高興抬頭遠眺大自然景觀。雲悠閒自得從山巒間飄出來，鳥兒倦乏了還知道向自己巢裏飛還。夕陽漸漸收斂了餘暉，我撫摸着孤傲的青松流連不去。

註釋

⑨ 斜視。

⑩ 容膝，指所坐的位置，後引申為小居所。

⑪ 扶老指手杖，策扶老即策杖。

⑫ 這兩句是隱喻，以無心出岫猶過去出仕，鳥倦知還乃今日之隱。

關葉扶老以流憩時矯首而遐觀雲無心以出岫鳥倦飛而知還景翳翳以將入撫孤松而盤桓歸去來兮且

息交以請絕遊世與我而相違復駕言兮焉求悦親戚

之情話樂琴書以消憂農人告余以春及將有事於

西疇或命巾車或棹孤舟既窈窕以尋壑亦崎嶇而

經丘木欣欣以向榮泉涓涓而始流善萬物之得時

原文

白話語譯

歸去來兮，請息交以絕遊[13]！世與我而相違，復駕言兮焉求？悅親戚之情話，樂琴書以消憂。農人告余以春及，將有事[14]於西疇。

回去吧，讓我停止和謝絕一切官場的交遊。世俗既然與我的志向完全相違背，我還再去作甚麼追求！訪親戚敍家常使人快樂，高興時彈琴讀書也可用來消除悶憂。農人告訴我春天來了，要到西邊的田畝耕種。

註釋

[13]「息交」與「絕遊」同義，解作斷絕交往。

[14]「有事」即指耕作。

悦情話樂琴書以消憂農人告余以春及將有事於
西疇
或命巾車或棹孤舟既窈窕以尋壑亦崎嶇而
經丘木欣欣以向榮泉涓涓而始流善萬物之得時
感吾生之行休已矣乎寓形宇內復幾時曷不委心任去
留胡為乎遑遑欲何之富貴非吾願帝鄉不可期懷

或命巾車，或棹孤舟。既窈窕⑮以尋壑，亦崎嶇而經丘。木欣欣以向榮，泉涓涓而始流。善萬物之得時，感吾生之行休⑯。

有時我乘坐一輛篷車，有時我划着一葉扁舟，有時循着幽深曲折的溪水進入山谷，有時沿着崎嶇不平的小路登上山丘。春天裏萬木欣欣向榮，清泉的水開始涓涓長流。我羨慕萬物逢春生機勃勃，感歎自己的生命即將到了盡頭！

註釋

⑮ 指幽深曲折之貌。

⑯ 死亡，完結。

經丘木欣欣以向榮泉涓涓而始流善萬物之得時

感吾生之行休 已矣乎寓形寓內復幾時曷不委心任去

留胡為乎遑遑欲何之富貴非吾願帝鄉不可期懷

良辰以孤往或植杖而耘耔登東皋以舒嘯臨清流而

賦詩聊乘化以歸盡樂夫天命復奚疑

辛亥九月十一日橫塘舟中書　徵明　時年八十又二

原文

已矣乎！寓形宇內⑰復幾時！曷不委心任去留，胡為乎遑遑兮欲何之？富貴非吾願，帝鄉不可期。懷良辰以孤往，或植杖而耘耔。登東皋以舒嘯，臨清流而賦詩。聊乘化⑱以歸盡，樂乎天命復奚疑！

白話語譯

快完了，我寄身於世間還有幾個春秋！何不隨着心願度過餘生。

為甚麼惶惶不安，還有甚麼追求？享受榮華富貴不是我的心願。

仙山瓊閣不過是海市蜃樓。我一心盼着好天氣獨自隨意來往，或者把手杖放在一旁到田裏為禾苗鋤草培土。登上溪東的高崗縱情放聲長嘯，面對清澈流水吟誦詩歌。順應自然一直走到生命的盡頭，樂天知命哪還有甚麼疑慮！

註釋
⑰ 寓，寄也。形，形軀。宇內，天地之間。
⑱ 化，指享盡天命。

63

康白足下昔稱吾於頴川吾嘗
謂之知言然經怪此意尚未熟
悉於足下何從便得之也前年
從河東還顯宗阿都說足下議
以吾自代事雖不行知足下不知

康白：足下昔稱吾於潁川，吾常謂之知言①，然經怪此意，尚未熟悉於足下，何從便得之也？前年從河東還，顯宗、阿都，說足下議以吾自代，事雖不行，知足下故不知之②。

嵇康稟告如下：回想從前您在潁川稱說我的話，我曾認為那是知己之言。然而我常對此事感到奇怪，心想您對我還不太熟悉，您從何處得知我的志趣呢？前年自河東回來後，公孫崇和呂安告訴我，您打算要我替代您的職務。這件事後來雖然沒有成功，但由此知道您原來還是並不了解我。

足下僕通多可而少堆吾直性狹

中多所不堪偶興足下相知耳

間閒足下邊場往不喜又足心著

危人之獨割引尸祝以自畢手薦

竊刀潯之羶腥汚其為足下陳

其可召吾苦讀書得并不之人

足下傍通③，多可而少怪④，吾直性狹中⑤，多所不堪，偶與足下相知耳。閒聞足下遷，惕然不喜，恐足下羞庖人之獨割，引尸祝以自助⑥，手薦鸞刀，漫之羶腥，故具為足下陳其可否。

足下善於應變，遇事多許可而少疑怪。而我是這樣褊狹的直性子，許多事不能忍受，只是偶然與您結識罷了，其實並不真的相互了解。近聞您又高升了，我深感憂慮不快。恐怕您獨自做這樣的官感到害羞，要拉我給您當助手，就像廚師羞於一個人屠宰，想拉祭師去幫忙一樣，想讓我手執屠刀，也沾上一身膻腥氣。所以我在此詳盡地向您陳述此事的是非可否。

註釋

③ 才幹眾多，懂變通。

④ 多所許可，少有疑怪，言他性情寬容。

⑤ 不能容人。

⑥ 引用《莊子・逍遙遊》：「庖人雖不治庖，尸祝不越樽俎而代之矣。」

其可乎。吾昔讀書得并介之人

或謂無之今乃信其真有性

有所不堪真不可強强空語同知

有達人無所不堪外不

不失正與一世同其波流而悔吝

不生乎老子莊周吾之師也親

君賤職楊不直東方朔達人也

安乎卑位吾豈敢短之哉又仲尼

薰愛不羞執鞭子文無欲卿相而

三登令尹是乃君子思濟物之意

原文

吾昔讀書，得并介⑦之人，或
謂無之，今乃信其真有耳。性
有所不堪，真不可強；今空語
同知⑧有達人無所不堪，外不
殊俗，而內不失正，與一世
同其波流，而悔吝不生耳。
老子、莊周，吾之師也，親居
賤職；柳下惠、東方朔，達人
也⑨，安乎卑位，吾豈敢短之
哉！又仲尼兼愛，不羞執鞭，
子文無欲卿相，而三登令尹，
是乃君子思濟物⑩之意也。

我從前讀書，書上講有一種能兼善天下又耿介孤直的人，也有人認為沒有這樣的人，現在我才相信世上確實有這樣的人。人的天性對某些事情不能忍受，決不可以勉強。現在大家都空談有一種通達的人，這種人沒有甚麼是他所不能忍受的，他外表上與世俗無異，而內心又沒有失去正道，他可以與世俗同流合污而不生悔恨之心，您就是這樣的人吧！老子、莊子是我所師法的人，柳下惠、東方朔都是達觀的人，他們都安於小官卑位，我哪裏敢妄加批評他們呢！另外，孔子兼愛，為了道義，即使去當趕車的也不感到羞愧；楚國的子文沒有當卿相的慾望，卻三登令尹（春秋楚國官名）的高位。這是君子想救世濟人的心意啊。

註釋

⑦ 并，謂兼善天下；介，謂自得無悶。

⑧ 空語，虛說；同知，共知。

⑨ 達觀的人。

⑩ 救世濟人。

所謂達人能兼善而不渝，則自得而無悶以此觀之故堯舜之君世許由之巖棲子房之佐漢接輿之行歌其揆一也仰瞻數君可謂能遂其志者故君子百行殊塗而同致循性而動各附而安故有處朝廷而不出入山林而不反之論且延陵高子臧之風長卿慕相如之節志也

原文

所謂達能兼善而不渝，窮則自得而無悶⑪，以此觀之，故堯、舜之君世，許由之巖棲，子房之佐漢，接輿之行歌，其揆一⑫也。仰瞻數君，可謂能遂其志者也。故君子百行，殊塗而同致，循性而動，各附所安⑬。故有處朝廷而不出，入山林而不反之論⑭。且延陵高子臧之風，長卿慕相如之節，志氣所托，不可奪也。

孔子和子文就是所謂「達則兼善天下」而始終不變其志，「窮則獨善其身」而能自得其樂的人。由以上事例看來，所以堯、舜為世之君，許由逃到山裏隱居；張良輔助漢室，接輿行歌諷勸孔子歸隱，他們處事行為雖然不同，而其處世之道卻是一樣的。上述堯、舜五人，可以說都能夠實現自己的志向。因此君子的行為雖各有不同，但殊途同歸，都是順着本性而行，各得其所。所以就有了仕於朝廷而不避世、遁入山林而不入世，君子處事當各依本性的說法。季札仰慕子臧因非本分之事而不願作國君，司馬相如仰慕藺相如忍辱負重的氣節，他們都以此寄托了自己的志向，這是不能強加改變的。

註釋

⑪ 這裏融合了《孟子・盡心上》「古之人窮則獨善其身，達則兼善天下」及《周易・乾卦》初九「遯世無悶」。

⑫ 揆，即道，謂其道相同。

⑬ 各得其所。

⑭ 不反，即不入世。

氣丽詫不可瘳也　每讀尚子平

臺孝威傳慨然慕之想其為人

少加孤露母兄見驕不涉經學

性復疏嬾筋駑肉緩頭面常

一月十五日不洗不大悶癢不能

沐也每常小便而忍不起令胞中

略轉乃起了又縱逸來久博

意傲散簡與禮相背嬾與慢

相成而為儕類見寬不攻其

逸又讀莊老重增其放故使榮

原文

（吾）每讀尚子平、臺孝威傳，慨然慕之，想其為人。少加孤露，母兄見驕，不涉經學，性復疏嬾，筋駑肉緩⑮，頭面常一月十五日不洗，不大悶癢，不能沐也。每常小便，而忍不起，令胞中略轉，乃起耳。又縱逸來久，情意傲散，簡與禮相背⑯，嬾與慢相成，而為儕類見寬，不攻其過。又讀莊、老，重增其放⑰，故使榮進之心日頹，任實之情轉篤。

我每當讀尚子平、台孝威傳，傾慕至極，讚歎不已，就好像能想像出他們的為人處世。我少年喪父，加之體格瘦弱，母親兄長很寵愛我，也就不去讀那些修身致仕的經書。自小性情粗疏懶惰，不受拘束；筋骨遲鈍，肌肉鬆弛，頭、臉常常一個月或半月不洗一次；如果不是特別發悶發癢，我是不願意去洗髮沐浴的。

每當要小便的時候，懶得動身，一直忍到令尿在肚中略略轉動而將脹出時才起身去。另外，因為母、兄放縱我的日子久了，性情變得孤傲散漫，行為隨便，這是與禮法相違背的，而懶散卻與傲慢相輔相成，而這樣疏懶傲慢的性情，又為同輩和朋友們所寬容接納，並不受到責備。又讀了《莊子》和《老子》，更助長了我的放達。由於上述原因，使我對於做官求榮的進取心一天天減弱，而放縱任性的情意越益強烈。

註釋

⑮ 筋骨遲鈍，肌肉鬆弛。

⑯ 簡，隨便，不嚴謹。

⑰ 放蕩。

原文

此由禽鹿少見馴育，則服從教制，長而見羈，則狂顧頓纓⑱，赴蹈湯火，雖飾以金鑣，饗以嘉肴，逾思長林而志在豐草也。阮嗣宗⑲口不論人過，吾每師之，而未能及，至性過人，與物無傷，唯飲酒過差耳，至為禮法之士所繩，疾之如讎，幸賴大將軍⑳保持之耳。

這就像鹿從小就被束縛，那就會服從主人的管教約束；如果長大以後再加以束縛，那麼牠一定會瘋狂四顧，亂蹦亂跳地掙脫羈繩，即使赴湯蹈火也在所不顧。雖然給牠帶上金籠頭，拿最好的飼料餵牠，牠也會越發思念牠生活慣了的長林豐草之地。阮籍不議論他人的過失，我常想學習他這一長處，卻做不到。阮籍天性純厚超過一般人，他待人接物，無傷害之心，只是喝酒過度，致遭到堅守禮教之人的彈劾，恨之如仇，幸虧得到了大將軍（指司馬昭）的保護。

註釋

⑱ 纓為繫在頜下的帽帶。頓纓，引申為掙脫束縛的意思。

⑲ 阮籍，竹林七賢之一。

⑳ 指司馬昭。

譬幸敕大將軍僚持之子孫

不如酈宗之賢而有惰弛之期

又不後人情暗於機宜無石

之慎而有好盡之累久與事接

疵釁蒙日生雖羽翼無近至可以承

又人倫有禮朝廷有法自惟至

熙亦必不甚者大甚不可□□

吾不如嗣宗之賢，而有慢弛之闕，又不識人情，闇於機宜，無萬石之慎，而有好盡之累。久與事接，疵釁㉑日興，雖欲無患，其可得乎？又人倫有禮，朝廷有法，自惟至熟，有必不堪者七，甚不可者二：

我不如阮籍賢能，又有散漫放任的缺點，更不識人情事理，不懂隨時應變；沒有萬石君一家人那樣的謹慎小心，卻有直言盡情、不知避忌的毛病。憑着這些，我若長久與人事相接觸，那麼毛病、罪過就會每天發生，雖然想求個太平無事，那又怎能得到呢？再者，人倫有禮儀，朝廷有法度，我各方面都想得爛熟了，覺得我出來做官，自己必定不能忍受的事有七件，極難相容於世的有兩件：

註釋
㉑ 過失，毛病。

卧喜晚起，而當關㉒呼之不置。一不堪也。抱琴行吟，弋釣草野，而吏卒守之，不得妄動。二不堪也。危坐㉓一時，痺不得搖，性復多蝨，把搔無已，而當裏以章服，揖拜上官。三不堪也。素不便書㉔，又不喜作書，而人間多事，堆案盈几，不相酬答，則犯教傷義，欲自勉強，則不能久。四不堪也。

我喜歡睡覺，但是做官以後，守門的差役就要一個勁地叫我起來，這是第一件不能忍受的事。我喜歡抱琴漫步行吟，或在野外射鳥釣魚，但為官以後，出入有吏卒守着，不能隨意行動，這是第二件不能忍受的事。為官要端正地坐着辦公，腿腳麻痺也不能動搖，而我身上又多虱子，搔起癢來沒完沒了，然而還要衣冠端正，去拜迎官長，這是第三件不能忍受的事。我素來不善於寫信札，也不喜歡寫信札，但做官以後，人世間事多，公文信件堆滿案上，如不應酬，則有傷禮教，若是勉強去做，又不能持久，這是第四件不能忍受的事。

不喜弔喪，而人道以此為重，
已為未見恕者㉕所怨，至欲見
中傷者，雖瞿然㉖自責，然性
不可化，欲降心順俗，則詭故
不情，亦終不能獲無咎無譽，
如此。五不堪也。不喜俗人，
而當與之共事，或賓客盈坐，
鳴聲聒耵㉗耳，囂塵臭處，千變
百伎，在人目前。六不堪也。
心不耐煩，而官事鞅掌，機
務㉘纏其心，世故繁甚慮。七
不堪也。

我不喜歡弔喪，但是人情世俗對此卻很看重，這種行為為別人不見得寬恕而只會招來怨恨，甚至還有人藉此對我進行中傷陷害。我雖然對此有所警惕，而且也責備自己，然而本性終究不能改變，想讓我抑制本心去隨順世俗，但違背本性，是我所不情願的，而且這樣下去，也終歸不能做到無咎無譽。這是第五件不能忍受的事。我不喜歡俗人，但做官以後，要和他們同事，或者賓客滿座，喧鬧嘈雜之聲刺耳；在那喧囂不止、塵土飛揚、穢氣熏天的地方，各種各樣的花招伎倆全擺在眼前，這是第六件不能忍受的事。我沒有耐性，但做官以後，官事紛繁，吏治要務和人情世故都要費精神去思慮，這是第七件不能忍受的事。

註釋

㉕ 不見諒的人。

㉖ 驚駭之貌。

㉗ 聒，喧嘩。

㉘ 國家樞要之政務。

又每非湯、武而薄周、孔，在人間不止此事，會顯㉙世教所不容。此甚不可一也。剛腸疾惡，輕肆直言，遇事便發。此甚不可二也。以促中小心之性，統此九患，不有外難，當有內病，甯可久處人間邪？又聞道士遺言，餌朮黃精㉚，令人久壽，意甚信之。遊山澤，觀魚鳥，心甚樂之。一行作吏，此事便廢，安能捨其所樂，而從其所懼哉？

還有兩件極難被別人相容的事。一是我常常非議商湯王、周武王，並且鄙薄周公、孔子，如果在世間做官而不停止這種議論，就會顯露出來，為禮教所不容。二是我性情倔強，憎恨壞人壞事，說話輕率放肆，直言不諱，這種脾氣遇事便發。以我這種心胸狹窄的性情，再加上以上的九個毛病，即使沒有外來的災難，也當有內在的病痛發生，這教我怎能長久地生活在人間呢？又聽道士傳言，服食朮、黃精可使人長壽，心裏很相信。遠遊山澤，坐觀魚鳥，心裏樂此不疲。而一旦去做官，這些事情便做不成了，我怎麼能捨棄自己樂意的事而去做那些自己所怕做的事呢！

註釋

㉙ 會顯露出來。

㉚ 餌，服食。朮黃精，指草藥。

知貴諫其天性曰而濟之禹不偪
不偪伯成子高全其節也仲尼
不假蓋子夏護其短也近諸
乳明不偪元直以入蜀華子魚不
彊務安以卿相此可謂張相遲
如其相去也豈不見直木不可以為
以為孤曲者也不可以為楢盍不

原文

夫人之相知，貴識其天
性，因而濟之，禹不偪
伯[31]成子高，全其節
也。仲尼不假蓋於子
夏，護其短也。近諸
葛孔明不偪元直以入
蜀，華子魚不強幼安以
卿相，此可謂能相終
始[32]，真相知者也。
足下見直木必不可以
為輪，曲者不可以為
楢[33]，蓋不欲以枉其天
才，令得其所也。

人們的相互了解，貴在認識各自的天性，然後順其天性加以幫助。禹不強迫伯成子高出來做官，是為了成全他志在歸隱的節操。孔子不向子夏借傘，是為了掩飾子夏吝嗇的短處。近代諸葛孔明不逼迫徐庶必須為蜀國效勞，華子魚不強迫管寧非得任卿相。像禹、孔子、諸葛亮、華子魚諸人，才可以說是自始至終的朋友，是真正相知的人。您看直木不能做車輪，曲木不可以當檋子，因為人們不想委曲其天然之性，而讓它們各得其所。

註釋
㉛ 強迫。
㉜ 由始至終，引申為長久的好友。
㉝ 檋子。

故四民[34]有業，各以得志為業，惟達者為能通之，此足下度內耳，不可自見好章甫，強越人以文冕[35]也，己嗜臭腐，養鴛雛以死鼠也。吾頃學養生之術，方外榮華，去滋味，遊心於寂寞，以無為為貴，縱無九患[36]，尚不顧足下所好者，又有心悶疾，頃轉增篤，私意自試，不能堪其所不樂。

86

因此士、農、工、商各有自己的職業，各自以能夠達到自己的志願為樂事，這只有通達的人才能懂得；這個道理您本是能夠想到的。越人斷髮紋身，用不着戴帽子，因此就不能把自以為漂亮的華冠強迫他們戴；自己嗜好腐爛發臭的食物，卻不可拿死鼠去餵養鴛雛。我不久前學「養生之術」，正鄙棄榮華，摒除之「九患」，我尚且不屑一顧您所喜好的那些東西。更何況我又有「心悶」之病，近來更加重了。私自盤算，必定不能勝任所不樂意的事。

美味，心情恬淡寂寞，認為無為是最理想境界。即使沒有上述

註釋

㉞ 士、農、工、商稱為四民。

㉟ 指宋人戴章甫之冠，越人斷髮紋身用不着它。

㊱ 指嵇康在上文列出九項自己不喜歡的事。

（原文）

自卜已審，若道盡塗窮，則已耳，足下無事冤之，令轉於溝壑㊲也。吾新失母兄之歡，意常悽切，女年十三，男年八歲未及成人，況復多病，顧此恨恨㊳，如何可言！今當守陋巷，教養子孫，時與親舊敘闊，陳說平生，濁酒一盃，彈琴一曲，志願畢矣㊴。足下若嬲之不置㊴，不過欲為官得人，以益時用耳。足下舊知吾潦倒麤疏㊵，不切事情，自惟亦恓恓不如今日之賢能也。若以俗人皆喜榮華，獨能離之，以此為快，此最近之，可得言耳。然使長才廣度，無所不淹，而能不營㊶，乃可貴耳。

自己經過考慮並已決定，如果我無路可走，那就只好停止不走了。您卻平白無故地要使我受委曲，讓我陷於絕境。我剛死了母親和兄長，失去了他們的寵愛，心中常感到悲切。女兒今年才十三，兒子年僅八歲，還未成人，況且又多病，我每當想到這些，心中的悲傷不知從何說起。如今我只願固守陋巷，教育培養子孫，有時也可與親朋故舊敍談離別之情，談論平生之事。只要能有一杯濁酒，彈上一首琴曲，我平生志願也就得到滿足了。您若是纏住我不放，那也不過是想替官家拉人，對辦事有利罷了。您過去曾知我行為粗疏散漫，不合乎人情事故，我自己也認為各方面都不如今天在朝的賢能之士。倘若認為俗人都喜歡榮華富貴，而我獨能離棄它，並且以此為快意之事，可以說這話最接近我的性情了。假若原來是個才能高、度量大、無所不通的人，而又能不涉於仕途，那才是可貴的。

註釋

㊲ 絕境。

㊳ 悲傷之貌。

㊴ 纏繞。

㊵ 粗疏散漫。

㊶ 不求富貴。

▲ 趙孟頫書卷缺此部分。

若吾多病困，欲離事自全，以
保餘年，此真所乏耳。豈可見
黃門 ㊷ 而稱貞哉，若趣欲共登
王塗，期於相致，時為歡益，
一旦迫之，必發其狂疾，自非
重怨，不至於此也。野人 ㊸ 有
快炙背而美芹子者，欲獻之
至尊，雖有區區之意，亦已
疏矣。願足下勿似之，其意如
此，既以解足下，並以為別。
嵇康白。

90

至於像我這樣因為多病多累，而想躲開世事顧全自己，以保全餘年的人，那真是不適合做官的。怎能見了閹者而稱讚他守貞呢！像我這樣本無才能的人怎麼能受到稱讚呢？倘使急於要我共登仕途，希望一定把我弄到官場，和您共享歡樂，一旦來逼迫我，那麼，我一定會發瘋的。我想若不是有深仇大恨，您是不至於這樣做的。居住在田野的人感到太陽曬背很快意，就想告訴君王，吃到芹菜很可口，就想獻給君王，他雖然出於一片誠意，但也太不切合實際了。希望您不要像「野人」那樣做。我的意思就是這樣。我寫這封信，既是為了謝絕您對我的推薦，並以此來與您斷絕關係。嵇康謹啟。

註釋

㊷ 閹人。

㊸ 居於鄉間田野的人。

魏末，何晏他們以外，又有一個團體新起，叫做「竹林名士」，也是七個，所以又稱「竹林七賢」。正始名士服藥，竹林名士飲酒。竹林的代表是嵇康和阮籍。

但究竟竹林名士不純粹是喝酒的，嵇康也兼服藥，而阮籍則是專喝酒的代表。但嵇康也飲酒，劉伶也是這裏面的一個。他們七人中差不多都是反抗舊禮教的。

這七人中，脾氣各有不同。嵇阮二人的脾氣都很大；阮籍老年時改得很好，嵇康就始終都是極壞的。

阮年青時，對於訪他的人有加以青眼和白眼的分別。白眼大概是全然看不見眸子的，恐怕要練習很久才能夠。青眼我會裝，白眼我卻裝不好。

五石散

為求長生，為求享樂，魏晉人有服五石散的風氣。

袒胸俑

這個袒胸俑揭示魏晉人穿衣流行大袖寬衣。

後來阮籍竟做到「口不臧否人物」的地步，嵇康卻全不改變。結果阮得終其天年，而嵇竟喪於司馬氏之手，與孔融、何晏等一樣，遭了不幸的殺害。這大概是因為吃藥和吃酒之分的緣故：吃藥可以成仙，仙是可以驕視俗人的；飲酒不會成仙，所以敷衍了事。

他們的態度，大抵是飲酒時衣服不穿，帽也不帶。若在平時，有這種狀態，我們就說無禮，但他們就不同。居喪時不一定按例哭泣；子之於父，是不能提

正始名士吃甚麼藥？

何晏、王弼和夏侯玄等人活動於正始（魏齊王曹芳年號，二四〇 ── 二四九）時期，後人稱為「正始名士」。他們喜歡服食「五石散」，「五石散」又稱為「寒食散」，由石鐘乳、石硫黃、白石英、紫石英、赤石脂製成。服散之後，皮肉發燒，需要散發，所以必須吃冷食，另穿窄衣亦會容易擦傷皮膚，穿鞋也不方便，故多穿大袖寬衣及穿屐。

父的名，但在竹林名士一流人中，子都會叫父的名號。舊傳下來的禮教，竹林名士是不承認的。即如劉伶——他曾做過一篇《酒德頌》，誰都知道——他是不承認世界上從前規定的道理的，曾經有這樣的事，有一次有客見他，他不穿衣服。人責問他；他答人說，天地是我的房屋，房屋就是我的衣服，你們為甚麼進我的褲子中來？至於阮籍，就更甚了，他連上下古今也不承認，在《大人先生傳》裏有說：「天地解兮六合開，星辰隕兮日月頹，我騰而上將何懷？」他的意思是天地神仙，都是無意義，一切都不要，所以他覺得世上的道理不必爭，神仙也不足信，既然一切都是虛無，所以他便沉湎於酒了。然而他還有一個原因，就是他的飲酒不獨由於他的思想，大半倒在環境。其時司馬氏已想篡位，而阮籍名聲很大，所以他講話就極難，只好多飲酒，少講話，而且即使講話講錯了，也可以借醉得到人的原諒。只要看有一次司馬懿求和阮籍結親，而阮籍一醉就是兩個月，沒有提出的機會，就可以知道了。

94

有大人先生以天地為一朝以萬期為
須臾日月為扃牖八荒為庭衢行
無轍跡居無室廬幕天席地縱意
所如止則操卮執觚動則挈榼
提壺唯酒是務焉知其餘有貴
介公子搢紳處士聞吾風聲
議其所以陳說禮法是非鋒起
奮袂攘襟怒目切齒先生於是
方捧罌承槽銜杯漱醪奮髯
箕踞枕麴藉糟無思無慮其樂
陶陶兀然而醉豁爾而醒靜聽不
聞雷霆之聲熟視不睹泰山
之形不覺寒暑之切肌嗜欲之
感情俯觀萬物擾擾焉如江海
之載浮萍二豪侍側焉如蜾蠃
與螟蛉
延祐三年丙辰歲十一月廿一日
喬簣浮戊書　子昂

趙孟頫《行書酒德頌卷》

阮籍作文章和詩都很好，他的詩文雖然也慷慨激昂，但許多意思都是隱而不顯的。宋的顏延之已經說不大能懂，我們現在自然更很難看得懂他的詩了。他詩裏也說神仙，但他其實是不相信的。嵇康的論文，比阮籍更好，思想新穎，往往與古時舊說反對。孔子說：「學而時習之，不亦說乎？」嵇康做的《難自然好學論》卻道，人是並不好學的，假如一個人可以不做事而又有飯吃，就隨便閒遊不喜歡讀書了，所以現在人之好學，是由於習慣和不得已。還有管叔蔡叔，是疑心周公，率殷民叛，因而被誅，一向公認為壞人的。而嵇康做的《管蔡論》，就也反對歷代傳下來的意思，說這兩個人是忠臣，他們的懷疑周公，是因為地方相距太遠，消息不靈通。

但最引起許多人的注意，而且於生命有危險的，是《與山巨源絕交書》中的「非湯武而薄周孔」。司馬懿因這篇文章，就將嵇康殺了。非薄了湯武周孔，在現時代是不要緊的，但在當時卻關係非小。湯武是以武定天下的；周公是輔成

96

王的；孔子是祖述堯舜，而堯舜是禪讓天下的。嵇康都說不好，那麼，教司馬懿篡位的時候，怎麼辦才是好呢？沒有辦法。在這一點上，嵇康於司馬氏的辦事上有了直接的影響，因此就非死不可了。嵇康的見殺，是因為他的朋友呂安不孝，連及嵇康，罪案和曹操的殺孔融差不多。魏晉，是以孝治天下的，不孝，故不能不殺。為甚麼要以孝治天下呢？因為天位從禪讓，即巧取豪奪而來，若主張以忠治天下，他們的立腳點便不穩，辦事便棘手，立論也難了，所以一定要以孝治天下。但倘只是實行不孝，其實那時倒不很要緊的，嵇康的害處是在發議論；阮籍不同，不大說關於倫理上的話，所以結局也不同。

但魏晉也不全是這樣的情形，寬袍大袖，大家飲酒。反對的也很多。在文章上我們還可以看見裴頠的《崇有論》，孫盛的《老子非大賢論》，這些都是反對王何們的。在史實上，則何曾勸司馬懿殺阮籍有好幾回，司馬懿不聽他的話，這是因為阮籍的飲酒，與時局的關係少些的緣故。

為何古人能飲大量的酒呢？

古代的酒度數不高。唐宋以前的酒大部分是採用發酵法釀造的，而非蒸餾法。據史籍載，王莽時兩斛（約四十公升）糧，一斛（約二十公升）麴可釀出六斛六斗（約一百三十二公升）酒，可見酒中水分很多，酒度很低。所以魏晉時的人往往可以豪飲而不醉。

然而後人就將嵇康阮籍罵起來，人云亦云，一直到現在，一千六百多年。季札說：「中國之君子，明於禮義而陋於知人心。」這是確的，大凡明於禮義，就一定要陋於知人心的，所以古代有許多人受了很大的冤枉。例如嵇阮的罪名，一向說他們毀壞禮教。但據我個人的意見，這判斷是錯的。魏晉時代，崇奉禮教的看來似乎很不錯，而實在是毀壞禮教，不信禮教的。表面上毀壞禮教者，實則倒是承認禮教，太相信禮教。因為魏晉時所謂崇奉禮教，是用以自利，那崇奉也不過偶然崇奉，如曹操殺孔融，司馬懿殺嵇康，都是因為他們和不孝有關，但實在曹操司馬懿何嘗是著名的孝子，不過將這個名義，加罪於反對自己的人罷了。於是老實人以為如此利用，褻瀆了禮教，不平之極，無計可施，激而變成不談禮教，不信禮教，甚至於反對禮教。——但其實不過是態度，至於他們的本心，恐怕倒是相信禮教，當作寶貝，比曹操司馬懿們要迂執得多。現在說一個容易明白的比喻罷，譬如有一個軍閥，在北方——在廣東的人所謂北方和我常說的北方

青釉褐斑雞首壺

犀皮鎏金釦皮胎漆耳杯
魏晉南北朝時期，各地名士嗜酒成風，在隨葬品中，這類酒壺及酒杯很常見。

的界限有些不同，我常稱山東山西直隸河南之類為北方——那軍閥從前是壓迫民黨的，後來北伐軍勢力一大，他便掛起了青天白日旗，說自己已經信仰三民主義了，是總理的信徒。這樣還不夠，他還要做總理的紀念週。這時候，真的三民主義的信徒，去呢，不去呢？不去，他那裏就可以說你反對三民主義，定罪，殺人。但既然在他的勢力之下，沒有別法，真的總理的信徒，倒會不談三民主義，或者聽人假惺惺的談起來就皺眉，好像反對三民主義模樣。所以我想，魏晉時所謂反對禮教的人，有許多大約也如此。他們倒是迂夫子，將禮教當作寶貝看待的。

還有一個實證，凡人們的言論、思想、行為，倘若自己以為不錯的，就願意天下的別人，自己的朋友都這樣做。但嵇康阮籍不這樣，不願意別人來模仿他。竹林七賢中有阮咸，是阮籍的姪子，一樣的飲酒。阮籍的兒子阮渾也願意加入時，阮籍卻道不必加入，吾家已有阿咸在，夠了。假若阮籍自以為行為是對的，就不當拒絕他的兒子，而阮籍卻拒絕自己的兒子，可知阮籍並不以他自己的辦法

為然。至於嵇康，一看他的《絕交書》，就知道他的態度很驕傲的；有一次，他在家打鐵——他的性情是很喜歡打鐵的——鍾會來看他了，他只打鐵，不理鍾會。鍾會沒有意味，只得走了。其時嵇康就問他：「何所聞而來，何所見而去。」鍾會答道：「聞所聞而來，見所見而去。」這也是嵇康殺身的一條禍根。但我看他做給他的兒子看的《家誡》——當嵇康被殺時，其子方十歲，算來當他做這篇文章的時候，他的兒子是未滿十歲的——就覺得宛然是兩個人。他在《家誡》中教他的兒子做人要小心，還有一條一條的教訓。有一條是說長官處不可常去，亦不可住宿；官長送人們出來時，你不要在後面，因為恐怕將來官長懲辦壞人時，你有暗中密告的嫌疑。又有一條是說宴飲時候有人爭論，你可立刻走開，免得在旁批評，因為兩者之間必有對與不對，不批評則不像樣，一批評就總要是甲非乙，不免受一方見怪。還有人要你飲酒，即使不願飲也不要堅決地推辭，必須和和氣氣的拿着杯子。我們就此看來，實在覺得很稀奇；嵇康是那樣高傲的人，而

他教子就要他這樣庸碌。因此我們知道，嵇康自己對於他自己的舉動也是不滿足的。所以批評一個人的言行實在難，社會上對於兒子不像父親，稱為「不肖」，以為是壞事，殊不知世上正有不願意他的兒子像自己的父親呢。試看阮籍嵇康，就是如此。這是因為他們生於亂世，不得已，才有這樣的行為，並非他們的本態。但又於此可見魏晉的破壞禮教者，實在是相信禮教到固執之極的。

不過何晏、王弼、阮籍、嵇康之流，因為他們的名位大，一般的人們就學起來，而所學的無非是表面，他們實在的內心，卻不知道。因為只學他們的皮毛，於是社會上便很多了沒意思的空談和飲酒。許多人只會無端的空談和飲酒，無力辦事，也就影響到政治上，弄得玩「空城計」，毫無實際了。在文學上也這樣，嵇康阮籍的縱酒，是也能做文章的，後來到東晉，空談和飲酒的遺風還在，而萬言的大文如嵇阮之作，卻沒有了。劉勰說：「嵇康師心以遣論，阮籍使氣以命詩。」這「師心」和「使氣」，便是魏末晉初的文章的特色。正始名士和竹林名士的精神

劉勰是誰？

劉勰是南北朝時期著名的文學批評家，生於齊代，卒於梁代。他所撰寫的《文心雕龍》是中國歷史上一本重要的文學理論書籍。此書的價值在於劉勰完全站在文學批評者的立場，把文學理論視為一門專門學問來研究。

滅後，敢於師心使氣的作家也沒有了。

到東晉，風氣變了。社會思想平靜得多。各處都夾入了佛教的思想。再至晉末，亂也看慣了，篡也看慣了，文章便更和平。代表平和的文章的人有陶潛（陶淵明）。他的態度是隨便飲酒，乞食，高興的時候就談論和作文章，無尤無怨。所以現在有人稱他為「田園詩人」，是個非常和平的田園詩人。他的態度是不容易學的，他非常之窮，而心裏很平靜。家常無米，就去向人家門口求乞。他窮到有客來見，連鞋也沒有，那客人給他從家丁取鞋給他，他便伸了足穿上了。雖然如此，他卻毫不為意，還是「採菊東籬下，悠然見南山」。這樣的自然狀態，實在不易模仿。他窮到衣服也破爛不堪，而還在東籬下採菊，偶然抬起頭來，悠然的見了南山，這是何等自然。現在有錢的人住在租界裏，僱花匠種數十盆菊花，便做詩，叫作「秋日賞菊效陶彭澤體」，自以為合於淵明的高致，我覺得不大像。

102

陶潛之在晉末，是和孔融於漢末與稽康於魏末略同，又是將近易代的時候。但他沒有甚麼慷慨激昂的表示，於是便博得「田園詩人」的名稱。但《陶集》裏有《述酒》一篇，是說當時政治的。這樣看來，可見他於世事也並沒有遺忘和冷淡，不過他的態度比稽康阮籍自然得多，不至於招人注意罷了。還有一個原因，先已說過，是習慣。因為當時飲酒的風氣相沿下來，人見了也不覺得奇怪，而且漢魏晉相沿，時代不遠，變遷極多，既經見慣，就沒有大感觸，陶潛之比孔融稽康和平，是當然的。例如看北朝的墓誌，官位升進，往往詳細寫着，再仔細一看，他是已經經歷過兩三個朝代了，但當時似乎並不為奇。

據我的意思，即使是從前的人，那詩文完全超於政治的所謂「田園詩人」、「山林詩人」，是沒有的。完全超出於人間世的，也是沒有的。既然是超出於世，則當然連詩文也沒有。詩文也是人事，既有詩，就以知道於世事未能忘情。譬如墨子兼愛，楊子為我。墨子當然要著書；楊子就一定不著，這才是「為我」。因

為若做出書來給別人看，便變成「為人」了。

由此可知陶潛總不能超於塵世，而且，於朝政還是留心，也不能忘掉「死」，這是他詩文中時時提起的。用別一種看法研究起來，恐怕也會成一個和舊說不同的人物罷。

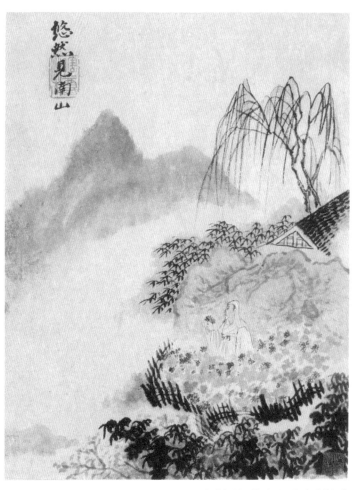

石濤《陶淵明詩意圖冊》之《飲酒》

悠然見南山

附錄：中國古代書法發展概況表

時代	發展概況	書法風格	代表人物
原始社會	在陶器上有意識地刻畫符號		
殷商	文字已具有用筆、結體和章法等書法藝術所必備的三要素，主要文字是甲骨文，開始出現銘文。	商朝的甲骨文刻在龜甲、獸骨上，記錄占卜的內容，又稱卜辭。筆畫粗細、方圓不一，但遒勁有力，富有立體感。	
先秦	鑄刻在青銅器上的金文盛行。	金文又稱鐘鼎文，字型帶有一定的裝飾性。受當時社會因素影響，出現書不同文的現象。雖然使用不方便，但使得文字呈現出多種多樣的風格。	
秦	秦統一六國後，文字也隨之統一。官方文字是小篆。	小篆形體長方，用筆圓轉，結構勻稱，筆勢瘦勁俊逸，體態寬舒，主要用於官方文書、刻石、刻符等。	李斯、趙高、胡毋敬、程邈等。
漢	漢代通行的字體約有三種，篆書、隸書和草書。其中隸書是漢代的主要書體。	西漢篆書由秦代的圓轉逐漸趨向方正，東漢篆書體勢方圓結合，用筆遒勁。隸書筆畫中出現了波磔，提按頓挫、起筆止筆，表現出蠶頭燕尾波勢的特色。草書中的章草出現。	史游、曹喜、崔瑗、張芝、蔡邕等。
魏晉	書體發展成熟時期。各種書體交相發展，在隸書的基礎上，演變出楷書、草書和行書。書法理論也應運而生。	楷書又稱真書，凝重而嚴整；行書靈活自如，草書奔放而有氣勢。出現劃時代意義的書法大家鍾繇和「書聖」王羲之。	鍾繇、皇象、索靖、陸機、王羲之、王獻之等。

南北朝	隋	唐	五代十國	宋	元	明	清
楷書盛行時期。南朝仍籠罩在「二王」書風的影響下。	隋代立國短暫，書法臻於南北融合，雖未能獲得充分的發展，但為唐代書法起了先導作用。	中國書法最隆盛時期。楷書在唐代達到頂峰，名家輩出。行書入碑，拓展了書法的領域。盛唐時的草書清新博大、放縱飄逸，其成就超過以往各代。	書法上繼承唐末餘緒，沒有新的發展。	北宋初期，書法仍沿襲唐代餘波，帖學大行。	元代對書法的重視不亞於前代，書法得到一定的發展。	明代書法繼承宋、元帖學而發展。眾多書法家都是由宋元入晉唐，取法「二王」，也有部分書家法古開新，表現出鮮明個性。	突破宋、元、明以來帖學的樊籬，開創了碑學。書法中興，書壇活躍，流派紛呈。
北朝的碑刻又稱北碑或魏碑，筆法方整，結體緊勁，融篆、隸、行、楷各體之美，形成雄偉渾厚的書風。	隋代碑刻和墓誌書法流傳較多。隋碑內承周、齊雅整之緒，外收梁、陳綿麗之風，結體或斜畫豎結，或平畫寬結，淳樸未除，精能不露。	唐代書法各體皆備，並有極大發展，歐陽書法度嚴謹，雄深蒼健；褚體清勁秀穎；顏體結體豐茂，莊重奇偉；柳體遒勁圓潤，楷法精嚴。張旭、懷素狂草如驚蛇走虺，張雨狂風。	書法以抒發個人意趣為主，為宋代書法的「尚意」奠定了基礎。	刻帖的出現，一方面為學習晉唐書法提供了楷模和範本，一方面對行書的迅速發展和尚意書風的形成，起了推動作用。	元代書法初受宋代影響較大，後趙孟頫、鮮于樞等人，使晉、唐傳統法度得以恢復和發展。	明初書法沿襲元代傳統，尚未形成特色。江南地區的蘇、杭等地成為經濟和文化中心，文人書法抬頭。書法在繼承傳統基礎上更講求形式美和抒發個人情懷。晚期狂草盛行，湧現出許多風格獨特、成就卓著的書法家。	清代碑學在篆書、隸書方面的成就，可與唐代楷書、宋代行書、明代草書相媲美，形成了雄渾淵懿的書風。
羊欣、范曄、蕭衍、陶弘景、崔浩、王遠等。	智永、丁道護等。	虞世南、歐陽詢、褚遂良、薛稷、李邕、張旭、顏真卿、柳公權、懷素等。	楊凝式、李煜、貫休等。	蘇軾、黃庭堅、米芾、蔡襄、趙佶、張即之等。	趙孟頫、鮮于樞、鄧文原等。	宋克、沈度、沈粲、解縉、祝允明、文徵明、王寵、董其昌、張瑞圖、黃道周、倪元璐等。	王鐸、傅山、朱耷、冒襄、劉墉、鄭燮、金農、鄧石如、包世臣等。